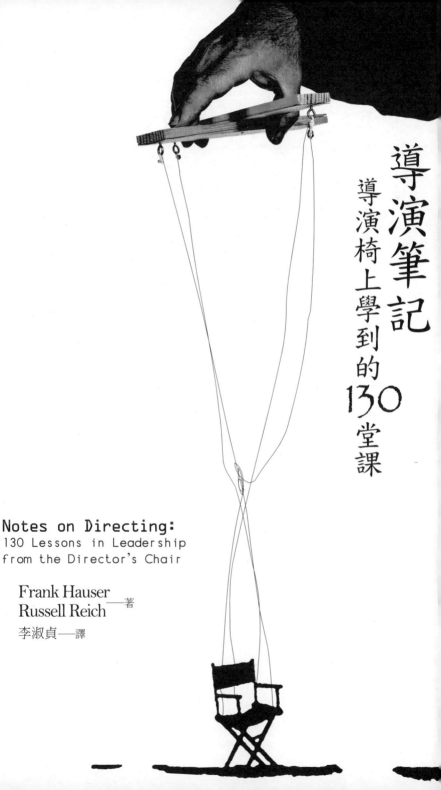

導演筆記
導演椅上學到的130堂課

Notes on Directing:
130 Lessons in Leadership
from the Director's Chair

Frank Hauser
Russell Reich ——著

李淑貞——譯

從別人的錯誤中學習是必要的。
你不可能活得夠長，去犯所有的錯。

海軍上將　海曼・喬治・瑞科弗

（1900－1986）

「與法蘭克・豪瑟一起工作的好事，其一就是閱讀這本書。他對於演戲和排練具有睿智而簡潔有力的觀察，從未隨著時間老去，令我回想起我從他身上學到的有多少。」

——伊恩・麥克倫爵士

「本書還可以取個名字叫做『處理棘手人物的一百三十個祕密』……如果沒有贏得諾貝爾和平獎，就應該得到大賺一百萬美金的獎賞。」

——華爾街日報

「這本書是顆寶石……充滿機智與深刻的見解。」

——茱蒂・丹契女爵士

「我可以證明這本標題謙虛的著作價值不凡，它的適用範圍遠遠超過把戲劇搬上舞臺或創作一部電影。幾乎所有的人都可以在閱讀這本書時獲得樂趣，因為它充滿幽默與人生經驗……以及兩位敏銳的觀察者對於人類行為無價的見解。」

——設計師　羅賓・華格納

「率直、有趣、完全適切、具有驚人的啟發性。我從未在這麼少的篇幅裡，學習到比這更多的關於劇場的知識。」

<div style="text-align: right">——評論家　泰瑞・堤喬特</div>

「圓熟……厲害……滿令人意外的趣味和奇妙的歡樂……好像坐下來喝雪莉酒，帶點微醺的感覺，非常頑皮又非常逗趣的牛津大學導師。」

<div style="text-align: right">——美國劇場雜誌</div>

「書架上與導演工作相關的最聰明與實用的一本書。我們忍不住要問：『我怎麼沒有想到這一點？』或『在我開始我的工作生涯時，這本書在哪裡？』這本充滿深刻見解的書，會嘉惠任何對導演工作或劇場表演有興趣的人。總歸一句話：非要不可。」

——選擇月刊

「非常實用……絕對有趣，對導演工作深具啟發性……對導演和演員都可提供豐富的見解，不論是有經驗的或是新手。這本輕薄短小的書，是所有的表演藝術／劇場系列書籍不可少的。」

——圖書館月刊

「各個圖書館和書局，充斥著各種與舞臺劇和電影導演相關的大部頭書籍，但是沒有一本和本書一樣……刺激……機智……令人耳目一新。兩位作者學識淵博，但絕不自命不凡：他們共同分享的觀點充滿人性；他們的文筆流暢自然，甚至透露出優雅風格，這在美國當代的工具書中是找不到的。」

——THEATREMANIA

「不可或缺的資源……直視劇場創作藝術的核心。」

——BACKSTAGE

「終於！書不一定大才美，不一定重才重要……很可能會列入眾多導演必讀的書單。」

「武斷而實用到誇張的地步，這本書提供嚴肅且經過時間考驗的技術元素，隨時可派上用場，卻往往被忽視。它直率、大膽、而清爽。排練時不要忘了它。」

——導演　摩西・考夫曼

「這本書充滿美妙的見解，以簡單而直接的方法表達。任何對導演工作有興趣的人，都會受惠於它。」

——導演　傑瑞‧扎克斯

「這本書充滿聰明的、實用的、體貼的建議，出自累積數十年的工作經驗。兩位同行如此機伶、坦率、而簡潔地談論戲劇製作的過程，實在難能可貴。我從這本直言不諱的書中學到很多，並且與它辯論。它是無價之寶。」

——導演　馬克‧拉莫斯

「沒有任何導演或演員能夠忽視的基礎。」

——魯伯特・格雷夫斯

人類表演的歷史非常久遠，我們穴居的祖先就已經會在部族面前表演打獵的過程。然而，學戲劇或電影的人都知道——特別是對導演工作有興趣的人——要能夠通過時間考驗且得到精練純熟的指導是多麼不容易的事。

在我作為一個年輕導演的學習過程中，一直渴望得知最根本的原則，渴望獲得具體的建議。亞里斯多德與斯坦尼斯拉夫斯基已做出他們的貢獻，而誰是當代樹立準則的人？誰可以讓我們學習去瞭解演員的性情和行為、一般觀眾的認知，或是有效解決排練謎團和表演危機的方法？簡而言之，誰知道這些準則？

後來，我遇見了法蘭克·豪瑟。

……

那是在一九八〇年代末期。我剛從學校畢業，離開了不適合的華爾街銀行的工作，前往倫敦追尋我的導演生涯。

在那裡，我遇見了法蘭克。他是我的老師之一，一個骨瘦如柴、聲音粗嘎、機智、好說些戲謔的雙關語、愛捉弄人的人。他那一身皺巴巴的衣服和平民化的作風，很難讓人聯想到他重要的成就；將近五十年的職業生涯中，他經營了牛津大學專業的戲場，在倫敦和紐約導演了無數的作品，指導了許多已經是或後來將成為英國戲劇舞臺之王的人，包括艾利克‧吉尼斯、理察‧波頓、茱蒂‧丹奇，以及伊恩‧麥克倫。

我們認識的時候，正值法蘭克在倫敦西區同時進行三場戲劇演出的工作尾聲。在完成我們的學習作品後，法蘭克邀我一同前往奇切斯特，一個位於英格蘭南方充滿各種慶典活動的戲劇小鎮，擔任他執導的「良相佐國」（A Man for All Seasons）的助理

導演。

有一天在排練前，驚喜從天而降。法蘭克遞給我一疊十二張印著打字機工整字體的文稿，第一頁上印著謙虛的標題：導演筆記。

「你也許會發現這些對你有幫助。」他說。

《導演筆記》是他的智慧結晶──是他傑出的職業生涯所累積的經驗去蕪存菁後的產物。他私下分送給朋友和學生的《導演筆記》，說明他如何與演員交談，如何分析一場戲，如何使排練維持輕快而有效率。也就是說，《導演筆記》告訴我們，他如何把一個故事化為生動的戲劇表演。

法蘭克在排練時的導演技巧，並不像他的《導演筆記》所顯現出來的那麼理論化，不過，這些重點確實抓住了他的工作要領和效能；他如外科手術般精準、快速的

切入；他給演員看似簡單的指示，就像他本人一樣，有時容易被低估了。

身為導演，法蘭克在必要的時候會努力工作，雖然外表看起來有點心不甘情不願。他總會突然停下來，期待作為演員或學生的你說些什麼，以負起積極參與對話的責任。畢竟，你有角色必須扮演。提出主張的是他，而沉思與實現的責任在你。只有在過了一些時間之後，大家才會領悟到，雖然他似乎做得不多、說得很少，卻完成了這麼多——顯然是一位能幹的導演兼老師。

在我們認識十五年後，我向法蘭克提出把他十二頁的筆記擴充成一本書的想法。他原始的筆記全部都還在這裡面。這本書是在他原始的筆記中，再補上我在法蘭克身邊所觀察到的其他技巧和教學，也增加了以我自己的經驗和其他人的教學為基礎的材料。

我們讓這本書表現出權威指導者的說話語氣，喜歡動用「要⋯⋯」、「不要⋯⋯」、「一定要⋯⋯」和「絕對不要⋯⋯」這些字眼。法蘭克和我也許可以使用比較溫和、比較建議式的口吻，不過，我們認為，因為過度而產生刺激總比因為溫和而產生不了反應要好。

對於書中武斷的主張，當然可以提出質疑——可以抵抗、辯論、甚至討厭它們。

我們的希望是：閱讀這本書的人無法忽視它的存在。

羅素・萊克

# 本書說明

你會被告知：「導演工作是無法用說的。每個導演都必須找到他自己的方法，建立他自己和工作夥伴的關係。」

說得沒錯。這不是一本指導手冊──雖然，為了節省時間，它會表現出指導者的語氣。有些要點是可任意選擇的，而有些（如內文65.絕對不要盛氣凌人，和內文41.不要讓演員無謂地閒晃）則必須遵守。總括來說，這本書說明了我的工作方式，希望藉此幫助學生導演節省時間──他自己的和其他每一個人的。

不過，最重要的東西──你帶進作品裡的熱情和才華──只有你自己才做得到。

法蘭克‧豪瑟

一九九二年二月

羅素・萊克

除了懷抱熱情、充滿渴望的導演之外，這本書對於願意思考全新工作方式的經驗豐富者，也可提供有效的刺激。電影工作者、熱愛戲劇的觀眾，以及任何想一窺戲劇幕後創作過程的人，都可以來閱讀此書。

我們希望這本書不只是被當作提供解答的書籍，還可被當成工具。本書至少可以從三種不同的方向來閱讀：

1. 從頭到尾直線式的閱讀，瞭解一個導演的排練過程，以及瞭解一個導演在排練過程中所關切的事物。

2. 隨意的閱讀。例如：在去排練的途中或是在等待演員出現的時候，隨興地翻閱此書，看看也許正好是這次排練所需的內容。

3. 依偶爾出現的交錯的參考資料，交叉式的閱讀。這些概念性的連結強調的是更大的主題，在這本內容廣泛的書中並不明顯。

此外，對於特定主題所需的指引，本書的目錄可提供立即的參考。

請注意：演員不是機械，劇本不是技術性的製圖，而此書不能代替思考與臨場流暢的反應。排練與演出是變化不斷、如人生般真實的經驗。因此，憑經驗而可靠的方法並不能一體適用。

讀者可能會在書頁間發現互相矛盾之處（例如：附錄III的「保持單純化、增加變化、清楚明瞭）。這無疑的會使人感到挫折，不過，就像每個導演在每次排練的每一刻，都得選擇他自己的工具和技巧一樣，讀者也必須自行判斷什麼時候適用哪個要點，又什麼時候該注意它的例外和矛盾之處。

任何人都不可能只靠這一本書就成為藝術家，或是專業的導演。有些東西仍然無法透過語言或文字來學習和理解，而必須仰賴經驗的累積。就如法蘭克在他的說明中所說的一樣，與他人一起工作、無可避免的失敗、豐富的發現和意料之外的收穫，而這些都必須依靠你自己的堅持、努力和熱情。

二〇〇二年十一月

目録

# I. 瞭解劇本

# 1.

## 閱讀劇本。

或是讓編劇讀劇本給你聽。拔掉電話插頭，不要應門，好好地坐著把劇本從頭到尾讀一遍。在劇本後面寫下評語，非常簡單的……「開頭有點無聊」、「不太瞭解它的意圖」、「最後一部分很感人」。

# *2.*

## 休息一下，再讀一次。

這一次，讓你自己思考：想一想這齣戲會是什麼樣子、你將會需要哪種類型的演員、第一次閱讀時看到的問題是否自行解決了。

# 3.

如果可以選擇的話，試著讓設計者符合你的需求。

由法蘭西斯・培根所製作的契柯夫作品《三姐妹》也許很有趣，但是它可能對演員或觀眾一點幫助都沒有。

# 4.

不要太早決定最後的設計。

你永遠會被工作室逼迫著早點定案，不過，要盡可能拖延。當你愈來愈瞭解劇本時，想法一定會跟著改變。

# 5.

分別讀各個角色的臺詞，
就好像你自己在扮演一個個角色。

跳過沒有戲份的場景，專注在這個角色
的臺詞上。這麼做會讓你對這個角色有更清
楚的想法，可以幫助你選擇適合的演員。

# *6.*

## 不要過度用功。

「我把劇本的每一個字都記起來了」是導演最愛吹噓的一句話，不過，這可能會限制住你的想像力。背臺詞是演員的工作，不是你的。有時候猜想一下這場戲會怎麼走下去，可以讓你更自由地思考。

# 7.

## 學著去愛一齣你並不特別喜歡的戲。

為了某種原因，你可能會被要求——或選擇——執導一齣你認為不是那麼好的戲。這種時候，最好把焦點放在這齣戲的優點上，不要試圖修改它先天的問題。

# 8.

## 找出故事中激發觀眾興趣的問題。

每一齣好戲都有一個基本的問題：「她會不會……」，這個與主角相關的疑問懸在觀眾心中讓觀眾保持興趣，也是整齣戲發展的重心。想一想莎士比亞的《哈姆雷特》：王子會為父報仇嗎？易卜生的《玩偶之家》：娜拉會對她的丈夫托伐保密嗎？

作為導演，你必須知道是什麼讓觀眾對進行中的情節保持興趣。

# 9.

要知道人生經驗就是受苦與解決痛苦。

任何劇本都應該被問到：劇中人物如何受苦？他們做了什麼來解決他們的痛苦？

# 10.

要認知人物是行為塑造出來的。

就如亞里斯多德所教導我們的，我們主要是透過人的行為來認識他。其他人怎麼說他，或是他怎麼說他自己，可能是真的，也可能是假的。

# *11.*

## 要瞭解戲劇描繪的是處於特別情境中的人。

舞臺上，上演的不是一般人的日常生活，而是某種極度的、限定的、改變生命的情境。

行為滲透進故事當中；它們威脅著平常的生活情境和角色的生命價值，強迫劇中人物做出選擇。

這樣的特殊情境是怎麼產生的？亞瑟・米勒說：「戲劇的結構永遠是在說明故事為什麼會有這樣的結果。」

如愛德華・歐比所說：「戲劇就是這麼回事，不是嗎？麻煩事接二連三。」

也就是說，某人曾經做過的事，其後果一定會糾纏著劇中的人物。這些過去的

# 12.

## 要知道努力的過程比結果重要。

劇中人物是否完成了他們所要完成的事並不重要，重要的是，他們的目的是清楚的——為了達到目的，他們努力面對、遭遇阻礙、不斷地做出選擇。在清楚且不得已的情況中做選擇，正是劇中人物吸引觀眾之處；他們不是改變環境就是被環境改變。

觀眾目睹每個角色的旅程，設身處地

地跟著他們走：「我同意。」、「他為什麼這麼做？」、「這麼做有意思；我永遠也不會想出這麼聰明的策略。」

當戲接近尾聲，觀眾期待著迫切的衝突或奇蹟出現時，他們在乎發生什麼事，但更在乎劇中人物對發生的事做什麼反應。再強調一次，情感的旅程比目的地更重要。

# 13.

## 要知道結局就在戲的開場。

所有最好的戲劇，結局必定就存在於戲開場的那一刻，及其之後的每一刻。從觀眾的角度來看，只有在戲結束之後，回過頭來想才會瞭解、欣賞這一切。觀眾願意的話，會看到每一個元素都是不可或缺的；從頭到尾的每一刻都牽動著最後的結果。

這一切都要靠身為導演的你，以簡潔精確為目標──摒棄所有多餘的事物【參考96.每一事物都具有意義】。

像這樣所有元素緊密結合的精練作品，說起來簡單，做起來並不容易。儘管如此，導演一定得確認一齣戲整體統一的架構，而所有的元素都依此架構而存在。

# 14.

## 用簡潔的言詞表達出一齣戲的核心。

應該用簡單的一、兩句話來表達。這是整個劇組的工作目標：

(1) 演員和舞臺設計應該給觀眾什麼樣的第一印象？

(2) 又應該給觀眾什麼樣的最後印象？

(3) 你打算如何從(1)走到(2)？

# II. 導演的角色

quntar a Marcos que
o de alumnos habrá leído,
eración... +

quntar a Penlito que le
astaría oír min y pedir
isculpas por el super-retrato
n el remix. (x si lo quiere
recer a alguien)

# 15.

## 你是產科醫生。

你不是生出一齣戲的父母，而是孩子誕生時，為了臨床的理由而在場的產科醫生。大多數的時間，你的工作就是做些沒有傷害的事。

不過，當出現問題的時候，你察覺到狀況——並且客觀地介入導正——就能夠決定孩子的健康和生死。

# 16.

## 說故事……

……儘量說得可信而且興奮。任何與故事無關的元素,都必須接受懷疑檢驗。

有時,裝飾確實能夠搶救一齣薄弱的戲,不過,我們關心的是強而有力的戲,而且觀眾到劇院來是為了相信,為了回應那句神奇的話,「很久很久以前……」,不是來欣賞雷射表演的。

# 17.

## 不要把所有的點連起來。

讓觀眾扮演連結的角色，也就是說，給觀眾他們需要的每一個點，但是不要幫他們連起來。

例如：茱莉·泰摩所設計的音樂劇《獅子王》，提供觀眾選擇看每個演員的臉或是看每個演員所扮演的動物角色的臉。這樣的設計讓觀眾可以隨著表演者產生想像幻覺，也遠比讓演員穿上動物裝來得巧妙。穿動物裝就是明顯的連接太多點了。

# 18.

## 讓觀眾不斷猜想。

要確定觀眾看到了後來會變得重要的那些小小暗示：羅密歐潛在的暴力可能、聖女貞德引發的爭議浪潮。

不過，不要鋪陳得太明顯，但也不要欺騙。也就是說，不要操縱線索，免得高潮來臨時，觀眾覺得：「咦！真沒想到，奇怪，劇情是這樣的嗎？我不相信。」

# 19.

## 不要試圖取悅所有的人。

比爾·寇斯比說：「我不知道成功的處方，不過，我倒是知道失敗的公式：試圖取悅每一個人。」

你有權力和責任把一齣戲好好地搬上舞臺，當然不可避免地必須做一些不討人喜歡的決定。接受抱怨。堅強冷靜地面對反對的聲音。要知道，一般正常的談話有很大的一部分都是在聽對方發牢騷。

# 20.

## 你不可能擁有一切。

哈洛德·克勒曼說過，如果你能把腦袋裡所想的百分之六十搬上舞臺，就表示你做得很好了。

也許沒有辦法做到百分之百，但要抱著期待。並非一切都在你的掌控之中。

# 21.

## 不要期待擁有所有的答案。

你是領導者，但是你並不孤單。其他的藝術工作者也等著貢獻心力，好好地利用他們的才能。伊利亞‧卡贊就導演工作提出了精確的建議：「在做任何事之前，看看大家的才能能夠發揮到什麼地步。」

# 22.

沒有演員喜歡懶惰或漫不經心的導演。

你當然得知道每個字、每個引用、每個外國詞句的意義（和發音）。

# 23.

要假設所有的人都處於神經緊張的狀態。

這可以幫助你達成不可能的任務，因為演員和其他所有的人都期望你有無止盡的耐心和仁慈。

# 24.

## 放輕鬆一點。

出點差錯不會死人：幾百萬美金不會就此泡湯（你要非常幸運才能有此機會）。一次糟糕的排練、表演，或評論，不會造成兒童飢餓。要懷抱熱情、堅定信念，但也要知道什麼時候該放鬆一點。

當你需要幫忙，或是你的要求超過某個人平時的責任或喜好時，只要說：「如果你現在無法做到，我完全能夠理解」，就可以冷卻激動的情緒，大大地提升效能。

# 25.

## 不要改變劇作家的文字。

洛依德‧理察斯說過，如果你不斷地發現自己有更改劇本的衝動，

那麼你就得考慮一下是否要放棄導演工作改行當編劇。

# 26.

## 你大部分的時間都在表演。

這是一個籠統卻非常重要的提醒。

身為導演，你的工作是對所有的人說明事情，告訴他們該做些什麼（就算是告訴他們想做什麼就做什麼）。說得清楚、說得簡潔。小心不要犯了導演最大的弊病——不停咒罵，不斷重複相同論點，講各種奇聞軼事贏得笑聲，浪費時間。

也要小心導演的第二大弊病，不要滿嘴的「你知道的，……」、「我的意思是……」、「有點……」、「可以說是……」、「呃、呃、嗯」。這些愚蠢的口頭禪，出現在一般的對話中就已經夠糟的了，若是出自一個每天有好幾個小時要給他人指導的人，簡直就是鼓勵犯罪。

# *27.*

## 這不是關於你自己的事。

不錯，導演工作確實具有自我獎賞的成分，不過，這是內在的額外收穫，不需要向外尋求。以服務其他的人來為戲劇效勞，特別是編劇、演員和觀眾。自問：我可以為這齣戲做什麼？我憑什麼要觀眾花錢花時間來看戲？我給觀眾什麼讓他們的投資物超所值？

# 28.

給導演最好的讚美：「你似乎從一開始就很清楚你要的是什麼。」

演員和其他的人會跟著你，就算他們不同意你的指示。不過，如果你怯於領導，他們就不會跟隨你。清楚、自信的態度和堅定有力的指揮，可以讓每個人感到安心、可靠。

# III. 選角

# 29.

## 導演最主要的工作就是選角。

有人說導演工作百分之六十在於選角，還有人說是百分之九十。不論如何，比重很高。在整個製作過程中──沒有任何一個決定比挑選演員更重要的了。（當然，挑選設計者也很重要──舞臺、服裝、燈光和音效，不過，這也算是一種選角工作。）

導演朗‧艾爾曾經說過，當你把某人放進一個角色時，就介入了他的「生命之河」。就像在婚姻中，負責任地和那個人獨特的優缺點一起生活。有些門會開啟，有些會緊緊地關閉，還有些可能會開個小小的縫隙。

儘量多瞭解狀況，除了試演之外，問問其他人對於這個人的看法。他有禮貌、專業、負責任嗎？和他談談，仔細地研讀他的履歷：他曾經擔任過類似的角色嗎？參與過這種規模的戲劇演出嗎？哪種類型呢？哪種層次呢？花點時間找到這些問題的答案。是的，你偶爾還是會被騙了，不過，不能因此怠惰而忽視了你的責任。

# 30.

## 不要期待劇中角色會自己走進門來。

如果他就像是劇中人物，決定之前還是要三思。因為試演時完美無缺，演出時顯現不足，這種事屢見不鮮。

為什麼會這樣？一個走路、說話就像劇中人物的人，和一個受過訓練的專業演員，有很大的差別。一個真正的專業演員會融入角色，會分析劇本發展內在，會預料問題、處理問題，會創造出需要的情景，還會和其他角色及觀眾發展關係，這些光靠劇本是做不到的。簡而言之，一個專業演員會知道該做些什麼。這可免除你面臨棘手的問題，讓你不會為了照顧一個演員而忽略了其他的人。這種事可是會招來怨恨的。

因此，在選角初期，導演要問的不是要問「他像劇中角色嗎？」而是「他能不能演？」

這並不是要你忽視外在條件。舞臺上呈現給觀眾的一切都具有象徵意義，任何演員的條件都不能低於劇本的要求——身材高大的角色就應該由身材高大的演員來擔任，天真無邪的少女就應該找年輕的女演員來扮演。不過，當你被迫要從兩名競爭者中挑選一個的時候，比起演員的外表和本質，更要重視的是他的技巧和經驗。導演必須尊重專業演員所能提供的純熟技能。

# 31.

## 讓演員感到安心，不過，不要協助他們。

試演的時候，演員知道他們正在接受觀察、審視和評價。他們的生活和自我概念可能正面臨緊要關頭。你做的每件事、說的每句話，都可能引起強烈的情緒衝擊，所以你必須讓他們明白你知道自己在做什麼，儘量讓演員感到安心。

保持不拘禮但禮貌的態度。要多談話。要有效率。【參閱 26. 你大部分的時間都在表演，以及 70. 拜託，一定要果斷。】

你不能期望演員在試演的狀況中做出最好的表現；這個時候還太早，壓力也太大。盡可能讓演員感覺舒服自在，好讓他們能夠盡量發揮才能，多鼓勵，但讚美的言詞要籠統——「不錯」、「唸得不錯」——免得演員誤解你的讚美，以為自己被錄取了。

絕不可無禮。絕不要做任何承諾。演員在的時候，不要做最後的決定；不論他的試演多麼傑出，下一個演員可能會有超乎你想像的表現。

一定要向演員致謝。要讓他們知道什麼時候會收到通知，如果他們被錄取的話。

# 32.

## 不要和試演的人一起演戲。

在甄選演員的時候，你的工作是觀察和評價。讓演員和以下的對象對臺詞：牆壁、椅子、製作助理，或是你特別找來對臺詞的人。

un teléfono que sea
(con entrada de
stereo) para grabar
artos y las clases.

A

# 33.

## 不要從冗長的漂亮演說開始。

演員們會喜歡聽你演說——他們會笑或專注得皺眉，不過，他們也會緊張得聽不進去你到底要說什麼。從實際的事情開始：排練表、表演時間。你必須表達你對這齣戲的想法，不過，直接給演員們看各種設計，可以更有效地說明你的整體概念。

# 34.

## 不要讓演員咕咕噥噥地唸臺詞。

大家都討厭第一次讀劇本，不過，這麼做，通常能夠激發演員對劇本產生更多的理解。

不要敷衍了事。說服開場演員認真投入，做得像回事，就算得停下重來。向他們保證，如果他們演得過火，其他人也不會竊笑。他們會認為：真勇敢！嘗試得好！

# 35.

## 讀完之後，一起討論。

在剛讀完劇本、記憶猶新而演員也不再為這嚴酷的考驗感到恐懼的時候，你可以發表自己的看法。儘量讓多一點的演員談談他們自己的想法，不過，要注意喜歡對內在意涵提出各種曖昧、精巧理論的無所不知先生，不要讓他散播困惑和驚慌。

# 36.

## 問一些基本的問題。

適合早點問的好問題：他們在哪裡？誰和誰有關係？他們對彼此的看法如何？這是什麼季節？什麼時間？他們多大年紀？他們可能會有什麼口音？他為什麼出現？她為什麼離開？誰在追逐誰？

開始做些區分：那個行動是大是小？那個意圖是好是壞？大好還是小好？大壞還是小壞？【參考55.問問：那是好是壞？是大是小？】也要分析劇作家的注解（例如：「他鬆了一口氣」或很常見的「說笑但不是在開玩笑」）。

# 37.

## 點出一場戲的情緒起伏。

拘束的感覺在哪裡被打破？浪漫的感覺在哪裡變成失望？追逐的獵人在什麼時候開始採取新的策略？被追趕的獵物在什麼時候開始新的抵抗？

【參考53.每一場戲都是一場追逐遊戲。】

討論並描述每一幕戲裡的各種場景——不是所謂的「法式場景」，以角色的進場或出場來界定，而是每一獨立的戲劇性的段落，有它自己完整的開始、中段和結束。

# V. 排練守則

# 38.

## 用力工作。

理所當然的，你必須找出最適合你的工作方式，依這個方式來做：換個說法解釋、扮演動物、改善狀況。

# 39.

## 排練需要規矩。

你的工作不是和每一個人交朋友。遇到這些情況，你就應該罵人：遲到（任何演員將要遲到的時候，如果情況許可，都必須打電話通知劇組）、別人在工作的時候大聲聊天、在排戲的演員目光所及之處看報紙⋯⋯

# *40.*

## 一次規劃一個星期的時間表。

記住，在剛開始排練的階段，大家都還忙著互相認識、熟悉劇本，每件事都至少得花費你所預期的兩倍時間。

# 41.

## 不要讓演員無謂地閒晃。

這會讓整個劇組沉淪，失去鬥志。務必讓演員提早到排練場地，以免你喪失排練的衝勁，如果他們必須等待半個小時，這就是人生。不過，如果你真的落後了，讓他們先離開，晚點再回來。記得道歉。

# *42.*

不需要的時候不要道歉。

幽默的自我貶抑，可能會讓你在團體中顯得非常軟弱。再強調一次：

不要試圖和每一個人交朋友。

# 43.

確保劇務人員得到適當的休息。

你可以逕行要求；你是隊長，但是隊員比你更快感到疲累。

他們沒有像你一樣的自我獎賞，可以讓他們保持工作幹勁。

# *44.*

## 說謝謝。

劇場禮儀要求全體演員和劇組工作人員，清楚且禮貌地接受舞臺監督的指示或要求。在你執導的過程中，要堅持貫徹這個要求標準。

絕不允許劇組的任何人對舞臺監督傲慢或無禮。那種行為應該被消滅，但在戲劇學校並沒有做到這一點。

## 45.

### 把工作人員納進來。

劇組的工作人員是創作過程的一部分，並非不相干的人。他們可以提供很棒的點子，不過，通常都害怕得不敢說出他們的想法。與他們相關的工作內容，可以請求他們就他們的專業知識提供意見【參考21. 不要期待擁有所有的答案】。

早點定下規則，讓大家知道如何提供有創意的想法：私下直接告訴你。

# *46.*

在排練之前，一定要讓自己先讀一讀這場戲。

每一次看劇本都會有所收穫。

# 47.

## 不要把頭埋在劇本裡。

儘量仔細地觀察。當你在排演一場戲，甚或整齣戲時，不要坐著猛寫筆記。一個好的方法是，不寫任何筆記地看完前半段。在中場休息時，翻一翻劇本：你會發現自己完全記得他們剛才是怎麼做的，這時再來作筆記。下半段也是如此。

當你在進行彩排時，試著從頭到尾看完一次，不作任何筆記。讓你自己專注於戲劇和表演上，像個觀眾一樣。這段期間，觀察的範圍要更寬廣。

有一個重要的例外。在彩排的最後階段，試著一次完全不看舞臺上進行的表演。只用聽的。

# 48.

## 把困難的時刻當成新發現。

排練遭遇障礙的時候，先置之不理通常是有用的做法。

很多問題最好的解決方法，都是在後來的過程中浮現的。

許多被擱置的困難，會在過程中自行解決。

## 49.

當大家都累了的時候，不要進行新的東西。

複習已經做過的。

# 50.

愉快地結束排練。

考慮個別感謝每一個人，謝謝他們投注的心力。

# 51.

不要愁眉苦臉。

排練應該是汗流浹背、辛苦……而開心的。

你也應該如此。

# 52.

如果你決定讓外面的人來看排練……

……在他們看完之後，記得問：

- 你哪裡聽不清楚？
- 你哪裡看不懂？
- 哪裡讓你覺得無趣？
- 二十四小時後，你覺得這齣戲如何？

VI. 布局

# 53.

## 每一場戲都是一場追逐遊戲。

人物Ａ想要從人物Ｂ那裡得到某樣東西，而人物Ｂ不想給。如果他給了，這場戲就結束了。Ａ為什麼想要這個東西？為了做……什麼？Ｂ為什麼拒絕？

通常，某人在追逐另一個人時，他會接近目標，而被鎖定的目標感覺到壓力就會逃開。所謂的「布局」就是這麼一回事。雷尼說：「誰？對誰？」也就是說，誰對誰做什麼，目的是什麼？當鬼魂威嚇哈姆雷特時，很容易看出來是誰在追逐誰，不過，看看「櫻桃園」或「李爾王」的開場，答案就有點難了。儘管如此，追逐是支撐整齣戲的力量。當你學會看，布局就會變得明顯而（更重要的）假動作也一目瞭然。

# 54.

## 角色的力量等同於戲劇張力。

如果A只是「有點」想要從B那裡得到二十塊錢，表演就會有氣無力。如果只是「有點」不想給，戲就無聊掉了。如果A應該是個有力的角色，我們只有從B對抗的力道來瞭解A的力量。征服強而有力的反抗，才能顯現A的強悍。

搥打胸膛、活動肌肉，然後卻只抓起枕頭來，這樣是不會有人感受到他的力量的。

所以，如果A長篇大論，而B站在那裡點頭、皺眉，當個好聽眾，這場戲就躺平了。B必須從一開始就想要終止A的長篇大論。他不同意，他同意但想換個方式

說，他感覺到A試圖逼迫他……有數不盡的理由讓他想打斷A。在排練的時候，讓B一直打岔是不錯的做法，這麼一來，A就得不停地壓過他。如果沒有競爭，觀眾會感到乏味，因為他們看不出來A為什麼要費事講個不停，他的對手顯然都已經認輸了。（附帶一提，要注意演員發出「這段臺詞很長」的訊號，說話速度突然加快。）

反抗的力道可以突顯角色的力量。

# 55.

## 問問：那是好是壞？是大是小？

如果我的臺詞是「你的妹妹真漂亮」，作為演員的你，認為這句話是好是壞？如果是好的，你會移向我，不管動作多細微。如果是壞的，你會走開。如果你一動也不動，那你就是死了。

多好？多壞？是大是小？你所有反應的總和就是你的角色。討論我們稱之為角色的難以捉摸的人物，當然有其必要，尤其是和實際事物相關的。所有演員對於各個角色的年齡、相互關係和處境，當然還包括故事情節，有一致的看法，是最根本的。（把媽媽誤認為姐妹、把故事的時空背景錯置一百年等等，這種烏龍得要演員有令人難以置信的智商才會發生。）

# 56.

## 每個演員都有些慣性動作。

David Mamet說：當演員不知道該怎麼做的時候，就會出現慣性動作。這種習慣性的行為在舉止與手中的工作完全無關，只會在演員感到不安、恐懼，或缺乏焦點、想像力時出現。注意老套的動作、升高的音調變化、重複的舉止，或是老掉牙的姿勢。如果你覺得演員的姿態看起來不太對，可能就是出現了慣性動作。

其他常見的慣性動作包括拍打膝蓋，說臺詞前、站起來又坐下時，「啪」的聲音會重複地出現（美國演員在飾演英國人時，這個動作常見得可笑），還有不必要的搔臉（流行到不行）。

最常見也最薄弱的慣性動作之一，就是懇求的姿勢，向著其他演員伸出手心向上的雙手。這是演員錯把焦點放在自己的情緒上，而沒有放在完成一個有價值的目標。（大衛·馬密說，懇求是非常沒有尊嚴的，等於是在要求：「你不能就給我要的嗎？」而不做該做的事以獲得或贏得自己想要的。）【參考67. 絕對不要用情緒的形容詞來說明表演行為。】

雖然不可能完全瞭解和你一起工作的演員，但是發現他們個別的行為跡象可以成為很有用的診斷指標，讓你能夠適時地介入以釐清角色的處境。【參考66. 讓演員專注於工作。】

## 57.

角色討論最好是隨著劇情展開逐步地做。

角色分析這個盛大的祭典，常常都舉行得太早也太僵化。觀眾不會看到你的演員討厭他已故的祖母，不管這對他來說有多大幫助。觀眾會看到的是他在舞臺上，對於其他角色所說的話、所做的事——好或壞，大或小——有什麼反應。

# 58.

## 親切地開始。

用這句話來開始一場戲：「準備。燈光準備。燈光亮。」

這句話模擬真實的狀況，比大叫一聲「Action!」要不嚇人得多，它可以創造出一種讓大家感到輕鬆自在的排練儀式。

# 59.
## 有力的登場

有推動力的登場口號：「就是今天！就是今晚！上場拯救這一天！」

# 60.

## 演員的首要工作是讓大家聽見他的聲音。

如果第一批上場的演員，從一開始就讓觀眾清楚地聽見聲音，現場觀眾就會舒服地靠向椅背，安心地想：啊！不錯！我聽得見！放鬆心情的觀眾更能感受、欣賞美妙的戲劇演出。

# *61.*

## 要及時且經常由衷地讚美演員。

非常重要的一點。

不要老是糾正你的演員！養成習慣，時常告訴、讚美他們做對了什麼。

還有，不論何時當你的演員在舞臺上看起來很棒的時候，一定要告訴他們。知道你關心他們的外表和尊嚴，演員們就會更信任你，更能敞開心胸投入表演。

# 62.

## 和角色說話，而不是演員。

當演員似乎抓不到正確的概念時——接近了，但還是不太對——你可以說他們做得不錯，但這不是你要的。

例如：一對夫妻在做最後的道別，因為丈夫就要上斷頭臺。他們互相擁抱、哭泣，但還是少了什麼。也許是：「太美了！真感人！他們這麼為彼此感到驕傲！」

也許他們沒有那麼為彼此感到驕傲，但演員們會瞭解你要說的是什麼，瞭解角色真實的情感，而演員本身的感情也不會受到傷害。

# 63.

## 在上臺之前，坐下來讀一讀這場戲。

就算這場戲前一天排演過了，上場前還是要和演員們坐下來再讀一讀。然後，輕鬆地問答像這樣的問題：「你們知道那個字的意思嗎？」或是，她現在為什麼要這麼說？」演員一旦站上舞臺，打斷他們的表演就會像在質問：「他覺得我演得糟透了！」「她要把我封殺出局了！」

上臺前花十分鐘讀一讀劇本，可以為後來省下數個小時。

一定有時間。所以要騰出時間。

# 64.

## 不要太早期望太多。

許多優秀的演員，就是沒有辦法立刻做到最簡單的表演或指示。

這沒什麼問題。他們可能正在思考或處理另一個基本要素。給他們一、兩天的時間，消化吸收你告訴他們的東西。【參考 78. 任何改變都要實際演練過。】

如果他們還是沒有回應，不要批評。溫和地提醒他們過去做了些什麼。不管他們過去是不是真的做對了，這是有效的做法；加上「上個星期二」這種確切的時間點，正向增強與改正建議之間就可以取得最佳平衡。

# 65.

## 絕對不要盛氣凌人⋯⋯

⋯⋯不論是大聲吼叫或譏諷或，最糟的，模仿。這麼做會引發笑聲，也會招來敵人。當所有方法都行不通的時候，是可以用模仿的方式來讓演員知道他做錯了什麼；如果真的非這麼做不可的話，私下再做。

# 66.

## 讓演員專注於工作。

就像一個人太努力搞笑反而不好笑一樣，演員太用力想抓住觀眾的注意力，一定會讓觀眾無聊到打哈欠。

演員的工作不是抓住觀眾的注意力，而是做他這一刻該做的事。

身為導演，你的工作就是讓演員把焦點放在他們的目標上：

- 「你想要什麼？」
- 「你要做什麼來達到目的？」
- 「你的做法有用嗎？」
- 「對抗的力量在哪裡？」

# 67.

## 絕對不要用情緒的形容詞來說明表演行為。

不要給演員難以執行的情緒方面的指令，像是：「感到失望」。這樣的指示，保證會得到不真誠的結果。

大衛・馬密教過我們，演員的情緒——就像外科醫生或飛行員的情緒——與此時此刻該做的事並不相干。他給演員的忠告：「不要因為你不想動手術，就把病人殺了。不要因為你不想降落，就讓飛機墜毀。」一個真正的演員，就像一個真正的英雄，不管情緒如何，都會做他該做的事。

不過，有一個很棒的說明方法，就是提示演員把焦點放在他想要其他的人有什麼感覺。

保羅・紐曼曾經說，他得到過最好的指示是：「逼近這個傢伙。」

# 68.

## 告訴演員：「看著他們的眼睛。」

為了發現其他人在想什麼（或感覺如何），演員應該像個拳擊手般盯著對手的眼睛。

不過，你並不是用眼睛演戲（除非你面對的是攝影機）。你主要是用你的聲音和肢體來表演。每個角色應該都會不由自主地親近對自己友善的人物，而遠離與自己對立的人物。

# 69.

演員對於自己的表演評價不準確是出了名的。

表演得很糟的時候，演員還以為自己做得不錯。表演得很棒的時候，他們可能渾然不覺。

這其實並不像聽起來那麼糟。許多傑出的表演，基本上都有一種不自覺的質感：演員必須渾然忘我。【參考89.演員絕對不能把目標放在讓觀眾發笑上。】所以，他們仰賴你來確認自己的表演是沒問題的。

要愛他們這一點。要感謝他們願意冒這種特別的風險，這是我們其餘的人連想都不敢想的事。

# 70.

## 拜託，一定要果斷。

身為導演，你有三項武器：「是的」、「不是」，和「我不知道」。

不要顫抖：你永遠可以在稍後改變心意。沒有人在意這樣的事。他們在意的是那痛苦的兩分鐘，當演員問的只是：「我現在要站起來嗎？」而你遲遲不做決定的兩分鐘。【回想一下 26. 你大部分的時間都在表演。】

# 71.

## 直接對一個導演來說是恰當的，但並非永遠如此。

有些演員早就知道他們問你的問題會得到什麼答案，所以，他們

其實想問的是：「找沒問題吧？」

遇到這些情況時，回應給他們一些額外的問題，促使他們瞭解並

接受自己對於什麼是對的感覺。聽到導演問：「你覺得是什麼發生效

果？」或「你會如何解決這個問題？」對任何好演員來說，都具有支

持、激勵、討好的作用。【回想21.不要期待擁有所有的答案。】

# 72.

私下給演員指正。

這麼做不但避免了讓演員在其他人面前丟臉所帶來的傷害，也會讓演員因為得到個別的關注而感覺良好。讓他們感覺好像自己和導演分享了一個祕密。

如果你無法私底下或有技巧地給演員批評和建議，那就不要給。

# 73.

## 瞭解你的演員。

有些人喜歡大量的注意力；有些人希望不受干擾。有些人喜歡手寫的意見；有些人喜歡用說的。多瞭解你的演員。這不一定需要很多時間，但是一項很好的投資，你會在後來得到莫大的好處。

# 74.

## 不要在正式表演或彩排之前給指示。

你當然希望所有可以改正的都能得到正確的修改，但這真的不是時候。

安全問題當然例外。你（或，比較好是，舞臺監督）必須通知他們：「有水管漏了，舞臺上有點小小的積水。」

在正式演出的前一晚，可以給一些概括性的指示，不過，不要說得太多，而且必須是正面的。

# 75.

不要以為大家都可以承受嚴酷的事實，就算他們要求知道。

用三倍的好消息來沖淡壞消息（先說好消息或壞消息都可以，但是說完之後要讓大家感覺良好）。在給予讚美或批評時，一定要真誠而且明確。【參考 28.給導演最好的讚美：「你似乎從一開始就很清楚你要的是什麼。」】

# 76.

## 用「而且」而不是「但是」來提出壞消息。

應該這麼說：「服裝看起來很棒，而且當你帽子戴好的時候，我們就可以看見你漂亮的臉。」

不要這麼說：「服裝看起來很棒，但是你的帽子沒有戴好，我們看不到你的臉。」

# 77.

## 在你的表演筆記中要包含每一個演員。

你一定知道,在劇場裡,沉默必定會被視為不以為然。

# 78.

## 任何改變都要實際演練過。

任何新的想法或改變，在表演之前只是討論過是不夠的。就算是最小的事，在觀眾面前演出之前，都必須在舞臺上實際演練過。

你無法預知所有可能的結果。好演員會依據你和劇本所設定的情況，做大量的內在功課。如果你要改變這些情況，必須進行。

給演員調整的機會。【回想 64.不要太早期望太多。】

當你要做更動的時候，不要漏掉這場戲裡的任何角色。也不要忘了舞臺監督，因為他可能得負責指導替代演員，而且還得在你缺席的時候，確保戲會如你所願地

# 79.

反轉材料。

斯坦尼斯拉夫斯基曾經說過：「如果你演的是一個好人，找一找他壞的一面；如果你演的是一個壞人，找一找他好的一面。」淺顯易懂，但很容易忘記。

漂浮在角色表面的演員，演起來很輕鬆愜意，也令人感到乏味。

# *80.*

## 不要一開始就演出結果。

演員必須儘量延遲，延遲那個劇烈的扭轉，那個令人意外的結果。記住蕭伯納對於伊莉莎白・伯格納所演的聖女貞德所說的話：「她一開始上場時，是被燒得半死的狀態。」

而伯格納是個偉大的女演員。

# 81.

逆著既定的情況表演。

當我們努力要隱藏或彌補我們的祕密，那些沒有說出來的缺點，反而因此不知不覺地洩漏了自己。

例如：傑克·雷曼對於演醉漢的建議是：「不要含糊不清地說話。」這個建議可行，因為用（過度）清楚的言語說話，正好顯示這個角色努力要掩飾令他感到困窘的酒醉狀態。也就是說，當我們用力地控制肢體動作，正好顯現出我們對肢體已失去控制。

這個原則的另一個例子是：當一個好演員飾演一個三流的演員時，他應該只記住臺詞就好。【參考附錄Ⅲ.保持單純化】

# *82.*

## 對剛丟開劇本的演員要溫和一些。

這是特別脆弱的時刻，並不適合追求新的突破或期待精確的表演。如果演員結結巴巴，稍微改變一下走位，或是討論反應和動機，這麼做可以讓演員放鬆一些，讓他們不再侷促不安。

# *83.*

## 要常常問：「你在對誰說話？」

演員特有的臺詞會增加觀眾的興趣，尤其當角色在說話，而聽他說話的對象改變的時候。在排練時，試著讓演員對著完全不同的對象說同一段臺詞。這麼做可以讓臺詞顯現出不同的意義。

# 84.

## 憤怒總是來自痛苦。

當演員突然做出憤怒的選擇時，一起回頭尋找演員受傷的那一刻，因為那更重要——也更有趣。

# 85.

告訴演員：「給抽象的東西一個位置。」

也就是說，在空間裡給提到的東西設定一個位置：「教堂在那裡。

羅馬在那裡。我剛剛和國王說過話，就在那裡。」

# 86.

在後期的彩排中，問問自己：「我相信嗎？」

如果答案是否定的，可能是演員太努力嘗試要讓觀眾瞭解了。擔心觀眾是否看懂，是導演的工作。演員的任務是，忠實地達成他們在舞臺上的目標。還有，讓觀眾聽見他們的聲音。

# 87.

## 考慮後期的劇本分析。

在彩排過一、兩次之後，你還是可以要演員坐下來，一行一行地分析一場戲。在最後的彩排階段，離開演日期已經不遠，而演員沒有什麼進步的跡象時，這麼做是恰當的。在這樣的情況下，對大部分的演員來說，讀劇本似乎不是不該做的事。他們對於指導常常是心懷感激的。

Explicación :

2) Tecnología : Equipo :
con Ableton Live + 2
(en la intro decir z
si se saben y se no
ponme para preguntar
decir q eso ya lo sa
(quieran )
MiDi + 2 micrófonos

# 88.

## 幽默主要分為兩大類。

英國演員艾德華‧派瑟布里奇巧妙地描述了第一類幽默：「令人發笑的事，總是某個人的悲劇。」

不過，觀眾也會為絕對真實的陳述或行為而笑。「一件事情好笑的時候，」蕭伯納寫道，「尋找隱藏在它後面的真相。」

身為導演，幫助觀眾產生開心的連結，是你工作的一部分。當觀眾想著「啊！」的時候，他們的神經元突觸開始作用，伴隨而來的反應通常是笑聲，而這表示你、編劇和演員做對了某件事。【回想17.不要把所有的點連起來。】

# *89.*

# 演員絕對不能把目標放在讓觀眾發笑上。

演員不該做好笑的事，應該把注意力集中在情境上。如果他們演得真實而生動，自然會產生幽默。

逗觀眾發笑不是他們的工作；確實達成他們在舞臺上的目標才是他們的工作。幫助你的演員確認劇中角色拼命想要得到的是什麼。幫助他們瞭解劇中角色所處的極端而真實的情境。真實而生動的舞臺表演，自然會吸引觀眾，讓觀眾感到愉悅。

避免告訴演員他們做了什麼很好笑，也避免告訴他們需要做什麼來讓觀眾發笑。這是顧及他們的專業技能；告訴他們你想要的情緒效果，顯示你並不瞭解他們如何做他們在做的事。【參考 66. 讓演員專注於工作，和 67. 絕對不要用情緒的形容詞來說明表演行為。】試著把博君一笑（或其他的情緒效果）的興趣留給你自己。

# 90.

玩躲貓貓。

也許只有兒童早期發展專家才能瞭解為什麼，舞臺上的物體或人，出現、消失，然後又出現，總會讓觀眾覺得非常有趣。尤其是發生在門口和窗邊特別有效。

# 91.

## 觀眾是幽默的最佳評審。

觀眾會發現你從來不知道的笑點和意義。

在專業的戲劇製作中，有價值的發現常常發生在試演期間，來看試演的觀眾會告訴演員（和導演）他們在戲裡看到的真實狀況。你應該為此感到欣慰。

發現觀眾看見你沒看到的東西，並不是什麼丟臉的事。要密切注意他們的集體智慧。

# 92.

## 觀眾的注意力是笑料成功的關鍵。

一句真的好笑的臺詞卻沒有觀眾笑。為什麼？也許有人不合時宜地移動、咳嗽，或是做了什麼搶走觀眾注意力的事。

# 93.

如果笑點不成功，試著調換位置。

依戲劇——和演員——的情況而定，

有時當觀眾看著聽話者的臉時，笑料會更有效。

# 94.

## 好的幽默需要壞的性格。

傑・雷諾曾經說，一個好的喜劇演員需要兩項資產：好的笑話和壞的態度。你需要這兩點，因為好的笑話有時會變得平淡無味。也許要怪天氣，怪說話方式，或是怪時間。不論如何，表演者需要可以依賴的東西。無禮的態度或是古怪的行為，剛好適合。

Bea:
- Disc ... + ti vi ... ?
- Disco Acumeliane
- Nuevo Dossier
- Fin l...
- liv...

- Buscar un sello
fabrique y distribuya
España. Pagar
yo todo y mumul...
a Accrefians y

Enric
K industries. Pedascoil

Discmedi
Joan Olixa 6932849s

Orchar (C/ fallars)
Alberto Torres 64...

¿Quién hace las partituras?
y el registro en SGAE?
Yo lo haría lo virtual
pero... no tendría

# 95.

## 觀眾的視線會跟著移動的物體。

要掌控觀眾的視線，就讓物體移動。沒有眼睛可以抗拒。

這是一個重要的舞臺指導原則，因為觀眾有想看哪裡就看哪裡的自由。

如果有一個以上的物體同時移動，眼睛會跟著最後移動起來的或是最後由動作帶出來的物體。不過，當動作配合上音效，觀眾的目光一定會被吸引，不管是否有什麼事發生。

燈光變化和物體移動具有相同的效果，是導演控制觀眾視線最有力的工具之一。

# 96.

## 每一事物都具有意義。

在一個被適當地創造出來的舞臺世界裡，沒有東西是多餘的，也沒有東西是缺少的。【回想13.要知道結局就在戲的開場。】

契可夫說過：「不要把步槍懸掛在第一幕的壁爐上，除非有人會在第三幕被射殺。」也就是說，不要製造你不打算利用的視覺期待。

編劇羅穆盧斯．林尼曾經更強烈地陳述這個概念：「舞臺上的一切都應該用盡，燃燒殆盡，完全吹垮，毀滅，或是在故事進行的過程中產生徹底的化學變化，否則它一開始就不該在那裡。」

# 97.

## 要愛三角關係。

兩個演員在舞臺上，建立的是單一的視覺關係。只要多增加一個演員，你就會製造出最多七條的關係：任兩個角色之間的關係（這有三條）、任兩個角色對應第三個角色的關係（這也有三條），再加上存在於三個角色之間的關係。

安排三個角色同臺。當你在舞臺上有一個三角關係——因此有了豐富的戲劇可能性——要清楚地選擇誰和誰是對立的，清楚地呈現關係的變化。【回想53.每一場戲都是一場追逐遊戲。】

# 98.

當舞臺上只有少數角色在一個大空間裡，讓他們分開一些。

角色之間的空間可以創造張力，也可以創造肢體和心理更多操作的可能性。

在做布局的時候，想像有一條彈力拉繩聯繫著舞臺上的角色。當他們互相靠近，緊繃的力量就會消失，追逐也就結束。【回想 54. 角色的力量等同於戲劇張力。】尋找讓他們分開的方法和理由，重建角色間的緊張狀態，彼此間的追逐逃避。這是觀眾來看戲的最大理由。

# 99.

## 不平衡可增加趣味。

兩邊和諧對稱，可能會令人感到無趣。沒有斷裂的線條，可能令人覺得乏味。不論是布景、傢俱，或是演員的位置，都是如此。雅致、平衡、拘泥形式，在特定的狀況下，確實具有戲劇價值，但並非普遍如此。

把戲劇搬上舞臺時，要重視對角線、視覺阻礙、不均衡。

# 100.

選擇面對的角度。

當演員正對著觀眾的時候，觀眾會覺得演員是在直接對他說話。如果你要避免這個狀況，就要讓演員稍微側個角度。

# 101.

站起來。

讓演員坐著，表示接下來可能會有一場又長又悶的戲。如果你可以找到一個可信的理由讓演員站起來，好好地利用。（點菸或倒水常常被用到，雖然都顯得老套了。）

# 102.

## 不要靜靜地站著不動。

如果為了某個理由使演員必須留在原地，他站著不動一定具有某種意義和企圖。站著不動的角色必須對什麼感到興趣，或是感到厭惡。他必須急切地想要移動，但是動不了。或者，他是堅定不移的，像是要摘天空的星星般站著。或者，他是感動到無法動彈。

# *103.*

## 坐下來，如果你想這麼做的話。

君王會坐在椅子上，不是臺階，不是地板，也不是箱子。他們永遠走直線，不管誰擋在他們的路上。其他人的反應突顯出他們的君王地位：讓開路……非常快速地。否則，就死定了。

注意，還有很多其他形式的君王，而這種反應行為也適用。例如：艾爾‧卡朋在他的王國裡就是王。

# 104.

## 演員對演出的興趣有多高，觀眾對演出的興趣就有多高。

注意演員不感興趣的反應，像是打阿欠，或是他的目光不在觀眾應該要看著的東西上。

要特別注意成群的客串演員。他們常常搶走觀眾的焦點，只因他們是負面、消極的聽眾，厭惡他們聽到的一切。

規則是：如果聽眾的反應是正面的、感興趣的，觀眾的焦點就會集中在說話者身上。如果聽眾的反應是負面的、不感興趣的，就會奪走觀眾對說話者的注意力，轉而注意聽眾。

# 105.

## 聆聽是積極主動的。

觀眾應該要知道，劇中人物對於他們所聽到的有什麼感覺。感覺是透過肢體表達出來的：是的，我同意那個說法（所以我會靠近）；不，我不太同意（那麼我要稍微後退）；在這裡我要閉嘴（讓我的遲疑使我的對手坐立不安）；我要威脅地靠近……【回想54.角色的力量等同於戲劇張力，和55.問一問：那是好是壞？是大是小？】

# 106.

角色的反應應該是主動、外向的，
而不是被動、內向的。

主動的：「不要那麼做！」

被動的：「噢，不要那麼做！」

# 107.

轉身背對觀眾。

偶爾讓演員背對觀眾，可以表現這個角色的力量和自信。不過，一個角色第一次上場時、某個角色長篇大論時、舞臺上只有一個演員時，這麼做並不是好的選擇。

# *108.*

## 給你的演員露臉的時間。

很基本但常常被遺忘：在選擇道具和傢俱的時候，要記得讓演員也站在舞臺上，例如：挑選高腳燭臺或高腳桌時。

帽子也常常讓人看不到演員的臉。如果非戴帽子不可，絕對必須不斷地提醒演員把帽子戴好、把頭抬起來。

# *109.*

## 風格其來有自。

風格的元素最好和意向、目的，以及意義息息相關——而不是為風格而風格。

舉例來說，復辟時代的劇中人物，會伸出張開的雙手鞠躬，以證明他身上沒有武器。諷刺的是，這可能也表示他仍然想要武器、需要武器，或是已經把武器藏在別處。

一個女人一邊說話一邊拼命地揮動噴了香水的手帕，是為了掩飾她可怕的氣息。

沒有目的，風格就會顯得空洞。

# 110.

考慮一下你是否需要一個服裝時間。

服裝設計師派頓‧坎貝爾曾經說過，每一齣戲都至少要有一個服裝時間。我不知道這是不是真的，也不是很瞭解這句話真正的意思，不過，找一個服裝時間不會造成傷害。

# 111.

## 重視音樂的力量。

音樂，也許僅火於氣味，具有超越我們的情感防禦的力量。所以，音樂是導演手中一個引導觀眾情緒的重要工具。

不要丟棄這股力量。不要亂用音樂。不要依你個人的強烈喜好來挑選音樂。問一問你所挑選的音樂可能會如何引導其他人的情緒，其他和你不一樣的人。

歌詞具有特別的危險性，因為其他人可能會有不同的解讀。他們聽到的歌詞和你聽到的是一樣的嗎？他們真的有在聽歌詞嗎？

# 112.

利用音效讓觀眾想像舞臺之外看不見的世界。

例如：考慮偶爾讓演員在上臺前先說幾句臺詞，

然後再上場。

# *113.*

表演的解決方法永遠比技術的解決方法要好。

說得夠多了。

# 114.

## 小心赤裸的事實。

不錯，裸露可能會引來一群人，但付出的代價呢？誠懇的導演安排慎重的裸露，以為可以表達角色內在赤裸的情感和脆弱，但事實往往並非如此。

典型的狀況是，當肌膚出現的時候，觀眾就會跟著衣服一起脫離舞臺上的戲劇世界。觀眾會產生與劇情無關的色情想像。他們的眼睛不再看著表演者的眼睛、嘴巴和雙手，而是轉移到，不，應該說緊盯著他其他的身體部位。觀眾和舞臺上的故事，常常就此失去關聯。

# X. 最後幾個祕訣

interesa la repetición
vuelven, pero
distintas, mas

acú

y deconstrucción
ormas de deconstru-

el principio ten...
...ía hacer l...
solo. Para es...
tecnología,
...ía que l...
adquirieron todo
...ismo.

# 115.

如果一場戲進行得不順利，也許是出場就錯了。

處理這場戲開始之前發生的事。

# 116.

## 布局問題?

問問你自己,還有演員,這段臺詞暗示這個角色在做什麼?他試著達成什麼目的?

讓你的演員有事做。當他們覺得自己是有用的、有事做的,就不會喪失真誠或變得過度害羞不自然。

# *117.*

## 當一場戲演得很好、看得明白，
## 卻讓人覺得乏味……

……也許演員表現得像是他們擁有全世界所有的時間。但他們並沒有；隨時都可以有其他角色進場破壞原本的追逐，發生其他事件阻礙追逐者。

身為導演的你，必須確定他們知道這一點。（「她隨時都會出現！」、「火車要開了！」）知道他們只有有限的時間，會讓他們產生急迫感，逼迫著他們加快速度，如果沒有其他因素──需要隱藏動機，害怕被誤解──讓他們的行動慢下來並製造戲劇張力的話。

讓他們聽聽托斯卡尼尼的布拉姆斯第

一號交響曲。他用樂章所能允許的最快速度進行，創造出令人驚奇的張力。由於要抗拒它前進，節奏最終顯得相對緩慢，但聽者並不覺得它慢，因為想要前進的感覺是那麼強烈，而對立的感覺──內在的聲音，威脅著要淹沒主旋律的諧調──是那麼引人入勝。

相同的，每一齣戲裡的每一個場景，都需要在人力所能及的範圍內盡可能快速地進行。當然，會有一些非常緩慢的片段，不過，最讓觀眾感到乏味的是，對著象徵性的反抗，輕鬆而有效率的演出。

# 118.

## 當一場戲時間拿捏得宜、演得很好、看得明白，卻還是讓人覺得乏味……

……缺少的可能是一種愉快的感覺。

我們在生活中，會說一些話、做一些事，因為這會讓我們感到滿足。吃、喝、看電視、哭、拒絕說話、拆掉最喜歡的飾品——全都是讓我們自己感到愉快、讓我們心情好轉的途徑。

在舞臺上也是一樣。劇中人物必須讓觀眾看到他們所做的事、所說的話滿足了他們的某些需求，否則他們的表演就會是正確但了無生氣的。

我們來想一想「不可兒戲」裡的偉大

演出：伊迪絲·艾文思所飾演的布雷克奈爾夫人。她所展現出來的渴望令人吃驚，她咀嚼臺詞的態度就好像那是一塊塊美味的牛排。就算在史特林堡最單薄、最嚴酷的戲劇裡，劇中人物也在力求滿足、愉快的感覺，而確保演員們傳達出這種感覺，就是導演的工作。

契可夫的《伊凡諾夫》裡的角色，他說的不是「我好無聊」，而是「我無聊到可以去撞牆了！」把這個當作是你的口號，極端的情況需要極端的做法。

# 119.

## 注意演員用過度亢奮的聲音登場。

如果演員用全部的音量或是高亢的聲音登場，接下來，他們除了讓聲音往下掉之外，完全無路可走。戲要層層醞釀，聲音也是一樣。除非劇本有清楚的要求，否則聲音最好從較低音調開始往上走。

# 120.

## 注意演員的聲音掉下來。

如果戲還在第一幕中場,而演員把臺詞說得好像是另一部戲的尾聲,你就有麻煩了。這種習慣會讓觀眾很快就累了。

當演員的語尾音調往下掉,常常是劇本中的逗點和句號造成的,由此可見,舞臺上的演員看到的是劇本,而不是舞臺上正在進行的劇情。

如果你無法破除這個習慣,告訴演員把劇本裡的標點符號想像成省略號(「……」)。

# *121.*

## 演員迷失在他的角色中⋯⋯

⋯⋯演得並不正確——太憤怒、太怯懦等等，不要為他分析這一部分，不要幫他做這件事，不要批評。有一個非常有效而公平的方法可以解決，只要簡單地說：「他在這裡並不憤怒。他是非常放心的，非常自信，非常自滿，非常明確。」換句話說，這個角色並不是他現在所演的樣子。正面的指示，清楚，簡單，可以發揮很大的效果。

# *122.*

## 演員在演出時完全忘了臺詞……

……一片空白，僵立原地。你要揍他嗎？尖叫？折磨他？不。你的感覺不會比他的更糟。給他鼓勵：「好在發生在試演上，而不是正式演出。」、「每個人都會在某個時候碰上這麼一刻。」、「我們都在千鈞一髮之際逃開了，你只是運氣不好。」、「我們都只是平凡人。」如果忘詞變成一個習慣性的問題，考慮用提詞的人。

# 123.

## 如果演員公開羞辱你，保持冷靜。

這種事當然令人不快，不過，這種情況十有八九都是輕微的歇斯底里症引起的，只要你不和他正面衝突，演員會冷靜下來。第十次則是真的有問題。只要記住一個簡單的事實：你不需要接受羞辱，除非你想要。演員們會站在你這邊。如果需要的話，停止排練休息十分鐘，看看會發生什麼事。

# 124.

## 不要失去冷靜沉著。

公開地表達憤怒，有時可能會覺得理所當然，但是這麼做，往往只會讓你看起來像個傻瓜。讓你的憤怒被看到、被聽到，只有在一個狀況下是有幫助的，那就是你選擇表現出憤怒，用以激勵一個對邏輯、道理、和善、魅力、外交手腕，或賂賄都無動於衷的人。【回想 26. 你大部分的時間都在表演。】

# 125.

## 注意並且重視愉快的意外。

像帽子掉下來或有人忘了上場這樣的錯誤，有時是非常有價值的。

它們不僅僅是錯誤而已，還是闖進排練或演出的虛擬情境中受人歡迎的真實片刻。

同樣的，在排練期間，當有人（譬如說，助理舞臺監督）代替演員上場時，其他演員的臺詞或走位可能會稍微受到干擾。這個小小的代價可以換得新鮮感和深刻的見解，要特別留意。

# 126.

## 經歷了很棒的片刻？再做一次。

不論何時，當愉快的意外發生時，讓演員們再做一次，不要介入評論。

創造一個美妙的時刻是一回事，但是對一齣戲來說，這一刻的價值在於能夠忠實地重現。

# *127.*

經歷了很棒的片刻？留給你自己。

不要過度頌揚美妙的片刻。你會讓演員們感到困擾，可能再也找不回那一刻。

【回想89演員絕對不能把目標放在讓觀眾發笑上。】

# 128.

## 有些東西是無法重複、不應該重複的。

如果你有一群演技純熟的演員，他們的表演會隨著真實的情況而產生些微的改變。你應該預期到這樣的狀況，並且接受。不要試圖要求舞臺上真實的瞬間成為正確無誤的、可重複出現的時刻。這兩者往往是互不相容的。

觀眾到劇院來看戲，是因為現場演出——在最佳狀況下——可以讓我們覺得更生動、更靠近，彷彿我們是舞臺上正在發生的重要且真實的事件的一部分。就像在運動賽場，感覺好像隨時都會有什麼事發生。

這種真實的時刻，可能會有點混亂、

不可預測、美妙、自然而然、危險……而且非常難以複製。

不要想控制這種狀況，而是要致力於讓存在於演員之間的生命生氣勃勃。你應該盡你的力量改變一個重大的錯誤概念，那就是演戲在本質上是一種虛偽，一種控制下的偽裝，一種欺騙。不要什麼細節都要管。你必須決定，你要允許什麼發展下去，並且不去介入造成可能的破壞。【回想27.這不是關於你自己的事，和61.要及時且經常由衷地讚美演員。】

# 129.

## 長時間換景時，不要抓著觀眾不放。

讓觀眾休息一下。如果換景時間長達半分鐘以上，讓劇場的燈光稍微亮起來。

讓觀眾沙沙作響，總比讓他們懷疑後臺發生了什麼事要好。當然，後臺可能真的出了差錯——此時更有理由讓燈光亮起來，好讓觀眾做點別的事分散注意力。

# 130.

## 如何處理評論……

（1）安撫你的演員，告訴他們：「最壞，不過如他們所說的那麼糟。」

你們比誰都能夠瞭解你們自己的經驗具有多麼重要的價值，所以，預先決定好你們對這個作品的看法。那麼，你們就可以自己判斷，即將到來的評論哪些是有價值的。」

這樣的說法可以說服理智，至於內在的自我則是另一回事。

（2）蘿絲玫莉·克隆尼給她的姪子喬治·克隆尼的忠告：「當他們說你演得好的時候，你並不如他們所說的那麼好，但當他們說你演得不好的時候，你也不像他

（3）導演馬歇爾·梅森告訴他的演員不要看評論。他說，比起負面批評所產生的效果，他更關切真情流露的評論；「她像失落的歷史碎片般倒在陽臺上」是很難每晚重現的。

（4）關於評論，劇作家大衛·艾維思清楚地指出：「基本上，我們得同情這些可憐的人們。他們知道所有關於編劇、導演、設計、製作、和表演的祕密，但卻被困在悲慘的工作上，每天寫評論。拜託，誰來救救他們吧！」

結語

你要盡義務的對象，第一是作家，第二是作家，第三還是作家。再來才是演員、觀眾、製作人，或其他任何人。

作家告訴每個人該做什麼，但所有的指示都是密碼。導演的責任就是解開密碼，翻譯解析，不是要證明你自己有多聰明，而是要讓開路，讓演員們清楚地把戲劇呈現給觀眾。你的工作是要避免更改劇本，除非你經過一再的嘗試，真心相信更改是必要的。你不該把自己的想法強加在劇本上，絕不能省略不適合的段落，為了新鮮感改變重點，或為了某種假設的內在意義而扭曲作家明顯的意圖。

換句話說，必須忠於劇本。

當前流行的更新原作——莎士比亞、希臘古典文學——基本上是一種俗不可耐的形式：「真有趣！他們和我們很像嘛！」好像把米蒂亞或哈姆雷特拖進我們這個可怕的時代很有道理似的。相反的，如果這些戲劇能夠以它們所屬的年代好好地呈現在觀眾面前，我們就可以享受更迷人的、更有教育性的時空之旅，回到幾百年前的過去，看看我們有多麼像他們。

要記住一件事，新的事物不會因為它是新的，所以就是好的。但是，老的事物就是因為它是老的，因為它歷經時間淬鍊而流傳下來，所以值得我們尊敬、重視、研究。

附録

. ser De
claro y
directos
necesitaba
pero no
tecnologí...
el profe...

acústicos
para...

## 「什麼」遊戲

大部分演員的內心深處都認為，比起一個字一個字地把臺詞說好，他們有更重要的事要做；畢竟，我們說的是相同的語言，不是嗎？而且，只要你能從「噢，我真是個粗鄙的奴隸」這句臺詞感受到哈姆雷特的沮喪，觀眾就會得到足夠的理解，跟上劇情……這樣演員就會有更多的時間和空間做動人的表演……

導演：請你背誦一下「小老鼠上燈臺」。

演員：「小老鼠上燈臺／偷油吃下不來 ／ 叫媽媽媽不來／ 嘰哩咕嚕滾下來」。

導演：請你再背一次。這一次，我會在不確定的地方打斷你。

演員：「小老鼠上……」

導演：誰？

演員：**小老鼠**。「**小老鼠**上燈臺……」

導演：上哪兒？

演員：**燈臺**。**上燈臺**。

導演：所以是……

演員：「小老鼠上**燈臺**……」

導演：誰上燈臺？

演員：「小老鼠上燈臺……」

導演：請接下去。

演員：「小老鼠上燈臺／偷油吃……」

導演：偷什麼？

演員：偷油。

導演：請從頭再來一次。

演員：「小老鼠上燈臺／偷油吃下不來……」

導演：偷油做什麼？

演員：偷油**吃**。

導演：請從頭再來一次。

演員：「小老鼠上燈臺⋯⋯」

導演：誰？上哪兒？

演員：「**小老鼠上燈臺**／偷**油吃**下不來⋯⋯」

導演：偷油吃之後呢？

演員：**下不來**⋯⋯

等等。

「什麼遊戲」的效果，就像是清理一幅老舊的圖畫：顯現出被塵封的寶藏。

演員一開始會厭惡這樣的活動。「我猜你是要我加重每一個字？」

「嗯，這樣總比咕咕噥噥的要好。」

不過，他們很快就會理解這個練習的價值。節奏和常識會解決過度強調的問題。

這個遊戲有一個附加的好處，那就是演員可以自己找同伴玩（靜靜地或是公開地）。

# 朋友和敵人

## ★ 看不見的觀眾

我們每個人都帶著一個看不見的觀眾，他們會不時地出現加入我們的行動。當我們提出敏銳的意見，他們會開心地歡呼。我們的機智會讓他們會心一笑。當我們大聲反對不公平的事，他們會為我們憤怒。

戲裡的人們往往是對著這個觀眾表演，有時幾乎是無法察覺的（《三姐妹》裡的特利戈林），有時則是顯而易見（馬伏里奧不斷地被來自看不見的仰慕者的掌聲干擾——他們從來不會反對他，就像我們內心的觀眾不會反對我們一樣）。李爾王

帶著一個沒有女兒解僱得了的侍從，慫恿著他做出更具啟示的行為。

這聽起來可能有點牽強，不過，在柴契爾夫人擔任首相的最後期間，看到她的人一定都會注意到她身上散發的光芒，她的表情是那麼滿足、那麼感性，我們幾乎可以聽到那個想像的歡呼：「做得好，瑪姬！」「就是這樣，瑪姬！」「真有妳的，瑪姬！」

## ★ 主體和標的

接受這個前提，有些人大多數時間都是**主體**（就像句子裡的主詞一樣）。主體是發號施令者，他們訂定規則，他們主動出擊。動詞屬於他們。最重要的是，他們是看的人。其他人則是**標的**；他們知道自己正**被看著**，正被施加某些行為，正被迫

要順從另一個人的意願。（當然，我們不時會更換角色。主體或標的，要看我們說話的對象是送報生或前任上司。）

A試圖逼迫B成為標的，常常是戲劇重要的動力。A在說話前會讓B等待；當A開始說話，會站在一個迫使B轉過去面對他的角度。他會一邊說話一邊走開，於是B為了聽到他在說什麼只得跟隨他的腳步。尤其，A會試圖讓B感到無能為力，然後感到羞恥，然後屈服。A永遠不會感到羞愧；他可以有罪惡感，但那是可以壓抑的，不像羞恥的感覺。典型的範例是，伊亞格把奧塞羅從主體（軍隊指揮官、成功的情人）變成標的（驚恐地發現每個人都在盯著他、嘲笑他）。奧塞羅一旦把「人們會怎麼看」當成他的行為基準，他就不再是他自己的主人；伊亞格可以把他撕成碎片。

# 保持單純化、增加變化、清楚明瞭

★ 單純化

約翰‧吉爾古德給年輕演員的忠告是：「放輕鬆。」

規則是：觀眾通常都會相信劇本要他們相信的事，除非他們得到一個不要相信的理由。

誇張的表演就等於糟糕的表演，有許多演出就是因為演員做得太多、向觀眾解釋太多而搞砸。在做誇張的表演時，演員製造出太多機會做一些不完全正確的事，一些顯露出虛擬情境的虛假、不眞實的事。

做太多也會流露出一種不值得信任的感覺，會讓人們懷疑：「他在彌補什麼？」「她在隱瞞什麼？」（如果其他的角色沒有收拾這個謬誤的行為——因為這不在劇本上——觀眾就有理由認為舞臺上的每一個人都是笨蛋。）演員製造機會讓觀眾懷疑，當然是愈少愈好。

所以，告訴你的演員要放輕鬆，保持單純化，勇於少做一點。建議他們去觀察偉大的演員，注意看他們做得多麼少——他們推進得多麼少——並且注意他們所選擇的單純而重要的表演方式。【參閱66. 讓演員專注於工作。】一個好演員可以同時是單純的、一致的，而且有趣的。在你的演員身上培養這些特質和才能。【參閱128. 有些東西是無法重複、不應該重複的。】

## ★ 變化

另一方面，變化可能是說故事一個重要的元素，從我們說故事給孩子聽時，運用各種表情和手勢來讓故事更生動這件事就可以知道。

舉例來說，我們大部分的人說話都太單調平淡。演員必須具備傳達意義給觀眾的能力，透過說話的速度、音量的大小、聲調的高低，以及行為、動作、和步伐的對比，來達到傳遞訊息的目的。

為了幫助演員訓練這些能力，讓他們玩「什麼遊戲」（附錄Ⅰ）。他們厭惡這個遊戲，但沒有其他的可以替代。

然而，變化是有限度的。例如：演員就應該避免把重複的臺詞，如「呸！咄！」或「來，來」，當成兩個不同的思緒來演。它們是同一回事──不需要變化。

## ★ 清楚明瞭

所以，是哪一個呢？單純化或變化？清楚明瞭是問題的答案。如果，在你獨特的情況中，增加變化可以使狀況清晰，可以增加意義，而且可能會讓觀眾保持興趣，那麼就要追求變化。而如果它會造成情況混亂、複雜，或分散觀眾的注意力，那麼就應該力求單純化。

有太多觀眾會怪自己沒有看懂故事，而他們這種負面的經驗其實可能是導演的錯，是導演低估了把故事說得清楚明白的重要性，並展現出「你看不懂的才是好藝術」這個觀念。

這個被誤導的觀念，來自一個浪漫的想法，那就是偉大的概念和想出這些概念的人，被誤解的程度愈深，就愈有價值。歷史上確實有天才受苦受難的前例，但爲

了自我提升的目的而故意引發困惑，絕不是贏得觀眾的途徑。感到困惑的觀眾也許

永遠不會再踏進劇場，因為他們會認為劇場和藝術不屬於他們。

這是天大的犯罪行為。

## 說眞的

英文中，加強語氣的字只有一個 …"fuck"（或 "fucking"）。

【如果是中文的話，也許可以用「他媽的」或「該死的」替代。】

聽聽你的演員說這句臺詞：

噢！我眞是個粗鄙的奴隸！

注意他是多麼努力想讓這句自我貶損的臺詞聽起來跟眞的一樣，就好像他眞的

這麼認為。讓他在臺詞中加入「他媽的」和「該死的」：

噢！我真他媽的是個該死的粗鄙奴隸！

聽聽這句臺詞，立刻強化了鮮明的印象，整句話聽起來更像真實的憤怒、真實的自我厭惡，而不是偽裝的自我憐憫。不只是感動，而且是情真意切。

你該把這些加強語氣的字眼留在表演裡嗎？

不。

……

……

還有另一個層面的問題。所有的獨白，不論是對著（付錢的）觀眾或是在舞臺上自言自語，在它們的表面之下，其實都是真實的對話。

有一個「你」的聲音——嘮叨、責罵、指控，熟悉感來自於常見的內心爭執：

你：你得起床了。

相對的，永遠有一個「我」的聲音——自我辯白的、憤慨的：

我：我只需要多幾分鐘。

你：你老是這麼說。你又要遲到了。

我：這麼說不公平。我從來沒有遲到過。

你：不要說笑了。而且你連一件乾淨的襯衫都沒有⋯⋯等等。

為了讓這樣的內心交談清楚呈現，要求演員把這兩種聲音分開來。暫時把人稱

代名詞改變，然後聽聽它的差異，加進一點「他媽的」或「該死的」：

你：⋯⋯而我可是你／卻是個懶散不振的傢伙／整天做著該死的白日夢／無能說

出句該死的話⋯⋯

我：誰指責我是惡棍？敲打我的腦袋⋯⋯？

你：對天發誓，我會你會他媽的接受這一切／但我是你是個膽小鬼⋯⋯

《哈姆雷特》第二幕第二景

當演員真心相信，臺詞就會流露出對自己真實的憤怒與輕蔑。

附錄 V

劇作家們該導演他們自己的作品嗎？

伊萊爾斯·斯蒂麥克與導演兼作家羅素·萊克的訪談實錄

摘錄自 Backstage and on Entertainment Tonight Online 二○○三年五月三十日
至六月五日間所出現的訪談內容

1. 可以說說你導演一個新作品的步驟、過程嗎？

我會從讓劇作家為我讀劇本開始。作者對劇本的深刻理解，會在誦讀的過程中傳達出訊息，也點出一些也許會讓我疑惑好幾天的問題。

我會對作者或是我自己提問：這想法是從哪裡來的？它的主要衝突是什麼？這些人物要的是什麼？誰在追逐著誰？阻力在哪裡？障礙是什麼？人物之間相互的觀感如何？會讓觀眾保持專注與興趣的核心問題，基本的「她會不會……？」是什麼？如果我覺得這些關鍵元素有任何缺失或者模糊不清，我會和作者討論，同時也確認這個劇本的強度。

在排練期間，我會試著記住，這個故事和所有的角色，是作者和演員們所創造出來的，所以我不是孕育者。作為導演，我比較像是個產科醫生——或是如斯坦尼斯拉夫斯基所說的，助產士。而且，就像個醫生一樣，如果我察覺到有什麼不對勁，我必須知道該問什麼問題、該在什麼時候提供臨床治療。一般來說，其他的時候我就會試著別擋路，並且儘量別造成傷害。

另一方面，我也相信，任何一個導演在踏入排練室之前，對於他或她自己想要達成什麼、想要為這個作品帶來什麼，因而讓觀眾體驗到什麼，絕對要有一個非常清晰的想法。我到那裡去的目的是什麼？我能夠給給這個作品些什麼？在我曾經對於這個問題沒有一個清楚且令人信服的答案的那些時刻，我發現我真的沒有權利和其他的藝術家同處一室。作家、演員和設計師，全都有權利期待來自導演的明確理解，知道大家聚在一起是為了完成什麼？這齣戲在說什麼？該如何處理它的衝突？該如何展現它的魔力？我們所做的各種選擇，是否和我們所要表達的想法一致？

作為導演，我有責任知道這些問題的答案。我可以選擇改變主意；我不能選擇沒有意見看法。

## 2. 你是否總是／通常／從不喜歡導演原創劇？

我沒有偏好，並不是說我覺得都一樣。導演《暴風雨》或《皮爾金》這種上演過無數次的劇目，與導演一齣從未被試驗過或探索過的全新作品，這兩者之間有著巨大差異。

導演原創劇承擔著一種特別的責任——讓這個作品適當地問世。不管我導演得多糟，也很難毀了《哈姆雷特》，但是卻會對一齣原創劇造成永久的傷害。不過，巨大的責任也可能帶來巨大的回報；創造出獨一無二初始印象的機會，對任何導演來說，都是極具吸引力的。況且，導演原創劇更可能得到活生生的作家在場的好處。這會讓導演有機會與作家合作，一起來影響故事、塑造劇本。

原創劇理所當然會缺乏表演的累積，也沒有海量的詮釋提供給我素材，讓我可

以用來建構、融合，或是反抗。憑藉著經過驗證的作品，我成為歷史洪流的一部分，我感覺自己像是和所有經歷過相同旅程、相同探險的人，成為了夥伴。這是導演經典劇目的回報，與導演原創劇截然不同。

3. 就你的觀點，劇作家在排練期間扮演什麼樣的角色？

劇作家是在場提供服務和保護的，像個警察一樣。他們最大的挑戰是，必須知道什麼時候該幹什麼。

作家所謂的提供服務是說，當文字出現在劇本裡，它們就不再只屬於作家自己了，它們會被其他人閱讀、解釋，再傳遞給更多的人。一齣戲不可能僅僅是作家腦子裡所想的；他或是她必須願意犧牲受限的個人想法，以期能達成──憑藉著運氣

和其他人的熱情、經驗與技能——更大的目標。我們可以推測，作家需要演員來做那些他們做不到的事，賦予角色生命、把文字化為語言，以及將語言轉化成行為；作家需要導演來帶領整個團隊，透過所有可能的媒介，把握所有的細節，好讓文字活在舞臺上。其他的人也是一樣的，每一個人都擔負著自己的責任，做出自己的貢獻。所以，劇作家在排練期間，是在那裡為其他人服務的，為其他人釐清意圖和涵義。這些可以適當地透過導演來做，也可以在導演的允許和監督下，直接向演員或設計師釋疑。

反過來說，一個只提供服務的劇作家，對一齣戲和觀眾並沒有益處。我堅信，在安靜、激情的孤立中完成的創作，具有其完整性。而獨自創作出來的好作品的完整性，很容易遭受不那麼純熟、專注、熱切的人破壞。因此，我想對作家來說，排

練期間就像看著別人養育自己的孩子。如果作家看到別人養育的方式違反了孩子的

本性，那麼作家有義務發聲、介入，以保護作品的核心概念，保護他們想要給予觀

眾的核心體驗。當然，這樣也許會引發爭議，但任何一個好的父母都會願意且必須

準備好面對爭議。

4. 在排練／試演的過程中，作家應該在什麼時間點停止修改腳本？

在我的經驗裡，這個時間點非常的明顯而且自然，就在劇本離開了作家、進到

了演員的嘴和肢體的時候。我傾向於讓這樣的事自然而然地發生。這會發生在演

員擺脫腳本之後，且通常是在總彩排之前。過了這個時間點再修改腳本，可能會使

演員感到困擾，甚至可能傷害到演出。也許作家看不出來，但演員和導演是會做很

多的思考和內在工作的，過了這個時間點修改腳本可能比作家所以為的更加意義重大。演員可能要花費比預期更長的時間來適應新臺詞，或找回原來的自信，搞不好還適應不了、找不回自信。所以，我並不支持無限期的修修改改。

不過，我也曾經見識過其他人以截然相反的方式做事，且成果豐碩。新腳本火速出爐，有點像《人人為己》一樣，讓我印象深刻。不過我想，這種走高空鋼索的行為會讓整件事帶著興奮感，也讓所有的人保持警覺。有時候，就算四十八小時之後就要開演，也非修改腳本不可，否則就會有災難降臨。不過，這類緊急情況，差不多都是先前的問題沒有適當地及時處理的後果。至少，這是我的看法。

我更喜歡訂定好劇本，然後細化、精鍊它，而不是冒著風險追求語言的完美。

我想，讓作家理解，在某種程度上，你從未真的完成，你只是在適當的時間點停

止，對作家來說是件好事。

5. 你會給想導演自己作品的劇作家什麼建議？

我理解你為什麼想這麼做──這不是你的錯──但別這麼做。你很可能不具備導演的技能。雖然作家和導演在說故事的技能上有某些重疊，但總的來說，這是兩種迥然不同的工作。寫作是靠自己獨力完成的，而導演講求的是合作；寫作主要是以語言為基礎，而導演要運用的媒介更為廣泛。如果你想導演自己的作品，先問問自己為什麼想這麼做，只是為了某些負面的原因（「我找不到一個我可以信任的導演」），或是有某些正面的理由。你可以合理地相信自己具備著教師、治療師、視覺藝術家、演說家、教練、父母、教授，以及船長的技能嗎？這些形形色色的技能

很少出現在同一個人身上，但如果你選擇做導演，就會用到這每一種技能。

再問問你自己：我有辦法放下成見，讓才能自由發揮嗎？我能不能允許或甚至鼓勵其他人把我的作品變成他們的作品？

最後，在你跳下來執導之前，問問自己：你能識別由同一個人寫作、執導的成功作品嗎？並不是說這樣的作品不存在，而是如果你無法識別，那麼你可能會缺少引領你做好導演工作的榜樣。

我知道你還是會想要導演你自己的作品，那麼，在你開始執導之前，至少閱讀一些關於導演工作的好書吧！

**6. 你會給不打算導演自己作品的劇作家什麼建議？**

我的建議是做這件導演們該做、卻可能不會做的事：釐清你和導演之間要怎麼互動。問問導演：你怎麼看這齣戲？你怎麼看這些角色？你認為哪種類型的演員最適合扮演？你的排練規則是什麼？我什麼時候該來排練現場？我該坐在哪裡？我什麼時候最好別到排練現場？我們要如何交換意見？我們應該多久進行一次交談？你比較喜歡時時刻刻的筆記、每小時的電子郵件、每晚的電話交談，或是每週的午餐會？我什麼時候應該和演員談話，應該如何和演員談話？我們會如何處理劇本的更動？

如果你們想要避免發生重大錯誤，你們就得在排練之前，達成所有的共識。

7. 你會給上演別人的劇本的導演什麼額外的建議？

聽聽作家的聲音！當作家給你遞出紙條的時候，常常是帶著些許惶恐的——不願意打擾你或工作的進行。儘管有重重障礙，作家的紙條還是堅定不移地來到你的手邊，尋求你的關注。那麼，關注一下吧！

## 推薦閱讀

任何一個認真嚴肅的導演科系學生，應該閱讀，嗯，所有的東西：字典、文學、專業論文、報紙、玉米片包裝盒⋯⋯養成挖掘世界尋找靈感的習慣。當然，不要錯過標準教科書，包括亞里斯多德的《詩學》；斯坦尼斯拉夫斯基的三部曲，《演員的自我修養》、《塑造一個人物》與《創造一個角色》；以及理察・波列斯拉夫斯基的《演戲：最初的六堂課》。

⋯⋯

這裡有些額外的推薦……

★ **A Sense of Direction: Some Observations on the Art of Directing**

作者：William Ball

Drama Book Publishers, New York, 1984

來自執導一輩子的經驗之談，具有權威性且富有思想，淺顯易懂又條理分明。

★ **Elia Kazan: A Life**

作者：Elia Kazan

Anchor Books, Doubleday, New York, 1989

一個偉大導演的生活和職業生涯的內幕故事，充滿誠實、有價值的觀察，坦然接受你的檢驗。

## ★ On Directing

作者：Harold Clurman

Collier Books, New York, 1972

美國最受尊敬的導演之一（Kazan的良師益友），詳細解說導演工作與他自己的實務經驗。包含實用與清楚明瞭的討論，什麼是一部戲的重心、支柱——任何導演的權威和責任就在於瞭解這一點。

★ **Brewer's Dictionary of Phrase and Fable, 16th edition**

作者∶Ebenezer Cobham Brewer, Adrian Room, & Terry Pratchett

HarperCollins, New York, 2000

一本無價的參考工具。解釋神話的、宗教的，和文學的引用。

★ **Envisioning Information**

作者∶Edward R. Tufte

Graphics Press, Cheshire, Connecticut, 1990

★ **Visual Explanations**

作者：Edward R. Tufte

Graphics Press, Cheshire, Connecticut, 1997

導演的技藝多半是視覺上的。這些視覺思考的聖經，是由世界頂尖的資訊設計師之一所作，不僅說明有效的視覺溝通，也包含傑出的實例。

★ **Picture This: How Pictures Work**

作者：Molly Bang

SeaStar Books, New York, 1991, 2000

一個藝術家深具娛樂與啟發效果的探索，探討形狀、顏色，和圖畫如何傳達意

義。任何導演都不可或缺的資訊。

★ **Mastering the Techniques of Teaching, 2nd edition**

作者：Joseph Lowman

Jossey-Bass, San Francisco, 2000

所有的好導演，大部分都是老師，而所有的好老師都知道戲劇化的重要性。這本好書瞭解這種關聯，以及其他更多的東西。

★ **A Pattern Language**

作者：Christopher Alexander, Sara Ishikawa, Murray Silverstein, et al.

Oxford University Press, New York, 1977

本身並不能應用在導演工作上，但對於主觀領域——例如：建築設計所建構的世界——的客觀標準的條文編纂有興趣的人來說，這是一本必讀的書。這本書是二十世紀最偉大的著作之一。

★ **Stage Directors Handbook, 2nd Revised Edition**

資料提供：Stage Directors and Choreographers Foundation

Theatre Communications Group, New York, 2005

提供內容豐富的資料給任何對導演工作有興趣的人。

可上網查詢：www.sdcfoundtion.org

想要知道更多嗎？以下兩本書將提供你無比豐富的資料，讓你親身領會許多偉大的實務工作者的教導。從第二本裡有關蕭伯納的那四頁半開始。

★ **The Director's Voice: Twenty-one Interviews**

作者：Arthur Bartow

Theatre Communications Group, New York, 1988

★ **Directors on Directing: A Source Book of the Modern Theatre**

作者：Toby Cole & Helen Krich Chinoy

Allyn & Bacon, Boston; revised reprint edition, 1963

致意

## 致意

我有幸跟隨許多棒極了的老師學習。出眾的法蘭克・豪瑟不僅是這本書的合著者，也是我的良師益友。書裡與教學相關的內容，大部分都是直接或間接受惠於他。謝謝你，法蘭克，謝謝你的信任、仁慈、智慧、謙虛，以及慷慨。

對於我的戲劇藝術理解，具有重要貢獻的其他老師——我永遠感激在心——包括：Robin Wagner, Howard Stein, Atlee Sproul, Norman R. Shapiro, Mark Ramont, Austin Quigley, Steven Philips, Edward Petherbridge, Marshall Mason, Jeff Martin, David Mamet, Ted Lorenz, Romulus Linney, Jacques Levy, David Leveaux, Alex Kinney,

Peter Jefferies, Paul Hart, Imero Fiorentino、Ron Eyre、Brian Cox,

Patton Campbell, Tanya Berezin, 與 Norman Ayrton。

我還要特別感謝慷慨地奉獻他們的專業知識、協助這本書誕生的人。衷心感謝：

Evan Butts 提供的法律諮詢；Steven Rivellino, Jane Slotin, Joe Witt，和 Jeff Martin

精彩的創意指導；Robin Nelson, Jeffrey Korn, Matthew & Lee Kane, Gail Goodman,

William Ganis, Karen Finkel，和 Joan Albert 充滿創意的貢獻；Connie Paul 充實的研

究支持；Jerry Zaks, Robin Wagner, Terry Teachout, Ian McKellen 爵士、Mark Lamos,

Moises Kaufman, Rosemary Harris, Rupert Graves, Richard Eyre 爵士、Judi Dench

女爵士、Mark Capri，以及 Edward Albee 等人慷慨仁慈的背書；Pneuma Books 的

Brian & Nina Taylor 與 Michael Morris 辛勤的校閱與編排設計；還有 Rupert & Susie

Graves, Eric Hauser, Laurence Harbottle, Ayalah Haas, Fabrizio Almeida, Caroline Sands, Clayton Philips, Toby Robertson, Eleanor Speert, Glenn Young 與 Ellen Novack 等人為了這本書所做的各式各樣的努力。

我也要誠摯地謝謝審閱原稿、提供寶貴意見的各位：Joe Witt, Joanna Smith, Jane Slotin, Nan Satter, Steven Rivellino, Jeff Martin, Jeffrey Korn, Rebecca Friedman, Jane Cummins, 以及 Tony Castrigno。

我還要特別感謝以下這些人的支持和鼓勵：Joel Warshowsky 博士、Julie Robbins, Joel Nisson, Phyllis Blackman, 與 Alisa Adler。還有 David Swenson, Tom Strodel, Shanda Stiles, Sarah Stiles, David & Aline Smolanoff, Jane Scimeca, Kurt Schulz 博士、Gary & Evelyn Reich, Matthew & Marla Reich, Jordana Reich, Ethan

Reich, Dan Plice, Garda Parker, Gary Ostrow博士、John Oppenhimer, Lauren Newman, Victoria McGinnis, Wendy Miller, Eileen & Brandy McCann, Blaine Lucas, Debbie Landau, Alan & Ronit Karben, Bradley & Lisa Hurley, Shellee Hendriks, R. Glenn Hessel博士、Mike Green, Greg & Val Goetchius, Scott & Maureen Fichten, Patrick Edwards, Jordan Dimitrakov 博士、Michelle & Alan Cutler, Nicole Barnett, David Ball 與 Farah Brelvi。

**博雅文庫** 043

導演筆記：導演椅上學到的130堂課

**Notes on Directing:**130 Lessons in Leadership from the Director's Chair

作　　者　Frank Hauser, Russell Reich

譯　　者　李淑貞

發 行 人　楊榮川

總 經 理　楊士清

總 編 輯　楊秀麗

副總編輯　李貴年

責任編輯　李敏華、何冨珊

封面設計　吳雅惠、王麗娟

出 版 者　五南圖書出版股份有限公司

地　　址　106臺北市大安區和平東路二段339號4樓

電　　話　(02)2705-5066　傳真　(02)2706-6100

劃撥帳號　01068953

戶　　名　五南圖書出版股份有限公司

網　　址　https://www.wunan.com.tw

電子郵件　wunan@wunan.com.tw

法律顧問　林勝安律師

出版日期　2011年 4 月初版一刷

　　　　　2013年 8 月二版一刷

　　　　　2022年10月三版一刷

　　　　　2023年 9 月四版一刷

定　　價　新臺幣350元

有著作權　翻印必究

◎本書初版由「博雅書屋」出版。

國家圖書館出版品預行編目資料

```
導演筆記：導演椅上學到的130堂課／Frank Hauser,
Russell Reich著；李淑貞譯. ― 四版. ― 臺北
市：五南圖書出版股份有限公司, 2023.09
　面；　　公分
　譯自：Notes on directing : 130 lessons in
leadership from the director's chair.
　ISBN 978-626-366-484-5 (平裝)

1.CST: 導演　2.CST: 劇場藝術　3.CST: 舞臺劇

981.4                                  112013317
```